AKADEMIE DER WISSENSCHAFTEN UND DER LITERATUR

Abhandlungen der
Geistes- und sozialwissenschaftlichen Klasse
Jahrgang 2017 · Nr. 3

Adolf H. Borbein

Winckelmanns Bild der griechischen Kunst

AKADEMIE DER WISSENSCHAFTEN UND DER LITERATUR · MAINZ
FRANZ STEINER VERLAG · STUTTGART

Vorgetragen in der Plenarsitzung am 8. Juni 2018,
zum Druck genehmigt am selben Tag, ausgegeben im August 2021.

Bibliografische Information der Deutschen Nationalbibliothek

Die Deutsche Nationalbibliothek verzeichnet diese Publikation in der Deutschen National-
bibliografie; detaillierte bibliografische Daten sind im Internet über <http://dnb.d-nb.de>
abrufbar.

ISBN: 978-3-515-13149-0

© 2021 by Akademie der Wissenschaften und der Literatur, Mainz

Alle Rechte einschließlich des Rechts zur Vervielfältigung, zur Einspeisung in elektronische
Systeme sowie der Übersetzung vorbehalten. Jede Verwertung außerhalb der engen Grenzen des
Urheberrechtsgesetzes ist ohne ausdrückliche Genehmigung der Akademie und des Verlages
unzulässig und strafbar.

Satz: Jula Endler, Mainz

Druck: Druckerei & Verlag Steinmeier GmbH & Co. KG, Deiningen

Gedruckt auf säurefreiem, chlorfrei gebleichtem Papier

Printed in Germany

I

Winckelmann war nie in Griechenland.* Nach Griechenland zu reisen, hat er zwar von Rom aus über viele Jahre und mit wechselnden Begleitern immer wieder erwogen, aber diese Reise kam ebenso wenig zustande wie eine mehrfach geplante Reise von Neapel zu den griechischen Kolonialstädten auf Sizilien.[1] Der Besuch der Tempel von Paestum im April 1758 blieb daher Winckelmanns einzige Begegnung mit originaler griechischer Architektur der archaischen und klassischen Epoche.[2] Bauten in Griechenland selbst kannte Winckelmann fast nur aus literarischen Quellen wie Pausanias, verschwindend wenige, etwa den Parthenon in Athen, auch aus illustrierten Publikationen englischer Reisender, z. B. dem Bericht von Spon und Wheler von 1682.[3]

* Der folgende Beitrag ist die Druckfassung eines Vortrags, der – jeweils leicht modifiziert – im Dezember 2017 zum 300. Geburtstag Johann Joachim Winckelmanns im Deutschen Archäologischen Institut Athen, vor der Archäologischen Gesellschaft zu Berlin und in der Universität Leipzig gehalten wurde sowie am 250. Todestag Winckelmanns, dem 8. Juni 2018, in der Akademie der Wissenschaften und der Literatur Mainz. Der Vortrag versucht, an Hand der Schriften Winckelmanns, insbesondere der *Geschichte der Kunst des Alterthums*, die Voraussetzungen von Winckelmanns Bild der griechischen Kunst zu klären sowie dessen methodische Ausgestaltung und Wirkungspotential darzustellen. Die Einzelnachweise zu den erwähnten Kunstwerken sind knapp gehalten, ebenso die Hinweise auf die neuere wissenschaftliche Diskussion.

1 Geplante Sizilienreise: Johann Joachim Winckelmann, Briefe, hrsg. von Walther Rehm in Verbindung mit Hans Diepolder, III (Berlin 1956) 303 Nr. 894; 306 Nr. 896; 307 Nr. 898; 309 Nr. 899; 315 Nr. 903.

2 Winckelmann, Briefe (wie Anm. 1) I (Berlin 1952) 350 Nr. 210; 355–356 Nr. 211; 362 Nr. 213; 366 Nr. 215; 369 Nr. 216; 371 Nr. 217; 384–385 Nr. 222; 400 Nr. 225; 403 Nr. 227; 404 Nr. 228. – Im „Vorbericht" zu seinen *Anmerkungen über die Baukunst der Alten* referiert Winckelmann ausführlich über Paestum und seine Bauten: J. J. Winckelmann, Schriften zur antiken Baukunst, hrsg. von Adolf H. Borbein und Max Kunze (J. J. Winckelmann, Schriften und Nachlaß 3, Mainz 2001) 16–19. Zu den *Anmerkungen über die Baukunst*: Handbuch 210–224 (Fausto Testa).

3 George Wheler, Jacob Spon, A Journey into Greece (London 1682). Von Winckelmann erwähnte Bauten in Griechenland: Denkmälerkatatog 128–137 Nr. 254 a–273.

Außer der Bauplastik an noch aufrecht stehenden Tempeln in Athen oder im fernen Phigalia-Bassae waren damals Werke der griechischen Skulptur, also der Gattung, die Winckelmann am meisten interessierte, in Griechenland noch relativ selten[4] – verglichen mit den reichen Erträgen der Ausgrabungen, wie sie erst im Verlauf des 19. Jahrhunderts intensiv betrieben wurden. Auf seiner geplanten Griechenlandreise wollte Winckelmann daher in der Landschaft Elis das Heiligtum von Olympia ausgraben, um vor allem die von Pausanias beschriebenen Statuen aufzudecken und (wie damals üblich) abzutransportieren.[5]

Auf Winckelmann und sein nicht realisiertes Projekt berief sich 100 Jahre später Ernst Curtius, als er 1852 in einem Berliner Vortrag in Anwesenheit der preußischen Königsfamilie für eine deutsche Grabung in Olympia warb. Damals, als auch in Deutschland die Einheit der Nation ein wichtiges politisches Ziel war, sah Curtius in der Wiederauferstehung Olympias, wo einst die Griechen ihre inneren Konflikte während der Spiele ruhen ließen, eine besonders den Deutschen zukommende Aufgabe. Denn – so Curtius: „Was dort in dunklen Tiefen liegt, ist Leben von unserem Leben".[6] Es dauerte allerdings noch 23 Jahre, bis die deutschen Grabungen in Olympia 1875 tatsächlich beginnen konnten – allerdings in

4 Nachdem prominente Werke der Bauplastik und andere Skulpturen ins Ausland, vor allem nach London verbracht worden waren, war der Bestand an sichtbaren Antiken in Griechenland selbst zunächst nicht sehr groß. Einen Eindruck von damals verfügbaren antiken Skulpturen gewinnt man heute im Innenhof des Archäologischen Museums von Aigina, wo Werke versammelt sind – insbesondere hellenistisch-römische Grabreliefs, u. a. aus Rheneia –, die einst im ersten nationalen Museum Griechenlands standen, das 1828 auf Initiative von Ioannis Kapodistrias in Aigina eröffnet wurde. Zu Kapodistrias und seine Bemühungen um die Sammlung, Katalogisierung und Ausstellung der erhaltenen Antiken: Vasileios Ch. Petrakos, Procheiron archaiologikon 1828–2012, I (Athen 2013) 20–39; zu Aigina besonders 24–25.

5 Winckelmann, Briefe (wie Anm. 1) 358 Nr. 931; Johann Joachim Winckelmann, Anmerkungen über die Geschichte der Kunst des Alterthums, hrsg. von Adolf H. Borbein und Max Kunze (J. J. Winckelmann, Schriften und Nachlaß 4, 4, Mainz 2008) 91 [Originalausgabe Dresden 1767 S. 83–84] und 217–218 der Kommentar zu 91, 20; Élisabeth Décultot, Erlebte oder erträumte Antike? Zu Winckelmanns geplanten Griechenlandreisen, in: Eva Kocziszky (Hrsg.), Ruinen in der Moderne. Archäologie und die Künste (Berlin 2011) 125–140.

6 Ernst Curtius, Olympia (Berlin 1852) 33–34, wieder abgedruckt in: Ernst Curtius, Alterthum und Gegenwart. Gesammelte Reden und Vorträge II (Berlin 1882) 129 ff. sowie – zur Wiederaufnahme der deutschen Grabungen – in: Die Antike 12, 1936, 229–252. Vgl. Beat Schweitzer, Ernst Curtius (1814–1896): Berlin – Athen – Olympia. Archäologie und Öffentlichkeit zwischen Vormärz und Kaiserreich, in: Saeculum 61, 2011, 305–335.

einer inzwischen sehr veränderten politischen Lage und mit anderen wissenschaftlichen Schwerpunkten.[7] Alexander Conze, damals Generalsekretär des Deutschen Archäologischen Instituts, sprach 1906 über das neue Interesse am topographischen und geschichtlichen Zusammenhang und über die Notwendigkeit, nicht nur die bildende Kunst, sondern die gesamte materielle Überlieferung forschend zu erfassen, und nannte das „große Archäologie". Solche Großforschung verband er mit dem Selbstbewusstsein der Wilhelminischen Epoche: „Erst mit Kaiser und Reich haben wir, Winckelmanns Traum erfüllend, in Olympia vorbildlich eingreifen und diesem Vorbild bis heute erfolgreich nacheifern können. Weit und weiter dehnt sich dabei das Feld der Untersuchung bis an die Grenzen der griechisch-römischen Welt...".[8] – Soweit ein erster Hinweis auf die lange und folgenreiche, oft auch problematische Winckelmann-Rezeption, für die aber nicht Winckelmann selbst haftbar gemacht werden sollte.

II

Dass die Werke der Griechen und Römer, dass die Antike überhaupt ein wichtiger Gegenstand der Erkenntnis seien, ja, dass die antike Geschichte und Kultur exemplarische Bedeutung noch für die Gegenwart habe – das war seit der Renaissance allgemein anerkannt, und es galt natürlich auch für Winckelmann und seine Zeitgenossen. Dass innerhalb der Antike die Griechen eine herausragende Rolle spielten, las man schon bei den griechischen und römischen Schriftstellern. Dort konnte man auch lernen, dass bereits die Römer die Vorbildlichkeit, ja die Überlegenheit der Griechen in der Literatur und nicht zuletzt in der bildenden Kunst anerkannten:[9] Ohne griechische Philosophie kein Cicero, ohne Homer kein Vergil, ohne Polyklet kein Augustus von Primaporta.[10]

7 Alfred Mallwitz, Ein Jahrhundert deutsche Ausgrabungen in Olympia, in: Mitteilungen des Deutschen Archäologischen Instituts. Athenische Abteilung 92, 1977, 1–31; Helmut Kyrieleis (Hrsg.), Olympia 1875–2000. 125 Jahre Deutsche Ausgrabungen. Internationales Symposion, Berlin 9.–11. November 2000 (Mainz 2002).

8 Alexander Conze, Ansprache zum Winckelmannsfest, in: Archäologischer Anzeiger 1902, 167.

9 Der *locus classicus* dafür ist Vergil, Aeneis 6, 847–853.

10 John Pollini, The Augustus from Primaporta and the Transformation of the Polycleitan Heroic Ideal: The Rhetoric of Art, in: Warren G. Moon (Hrsg.), Polykleitos, the Doryphoros, and Tradition (Madison 1995) 262–282.

Von antiken Autoren wie Plinius und Pausanias erhielt man detaillierte Informationen über griechische Kunstwerke und Künstler. Die Bildhauer und Maler der Renaissance und des Barock dagegen entwickelten ihre Vorstellung von vorbildlicher antiker Kunst vor allem anhand von erhalten gebliebenen Werken der Skulptur und Wandmalerei – ohne dabei zwischen Griechisch und Römisch genau unterscheiden zu können und entscheiden zu müssen.

Winckelmann ging von der antiken Literatur aus; auch biographisch stand sie bei ihm an erster Stelle.[11] Der mittellose Sohn eines Schusters konnte sich unter größten Entbehrungen eine gymnasiale Ausbildung verschaffen: In Stendal lernte er Latein und etwas Griechisch, mehr Griechisch dann in Berlin und Salzwedel. Er entwickelte sich zu einem rastlosen Leser mit Neugier auf viele Wissensgebiete. Um die ihn interessierenden Bücher und insbesondere griechische Texte zu finden, unternahm er weite Reisen zu Fuß. Erst als er 1748 in den Dienst des Grafen Bünau getreten war, verfügte er auf Schloss Nöthnitz über eine der am besten ausgestatteten Bibliotheken Deutschlands. Winckelmann las Bücher in den alten wie in neuen Sprachen, und Zeit seines Lebens machte er bei der Lektüre handschriftliche Exzerpte – sie bilden bis heute einen großen Teil seines Nachlasses.[12]

So wurde er zu einem der in seiner Zeit vielleicht besten Kenner der griechischen und auch lateinischen Schriftsteller. Sein Interesse an antiker Kunst aber, überhaupt an Kunst, entwickelte sich erst allmählich. Intensiv wurde es nach seiner Übersiedlung nach Dresden (im Jahre 1754), wo er die Gemäldegalerie studierte,[13] einige antike Statuen sah – darunter die drei sog. Herkulanerinnen –[14]

11 Susanne Kochs, Winckelmanns Studien der antiken griechischen Literatur (Stendaler Winckelmann-Forschungen 4, Ruhpolding 2005); dies., in: Handbuch 50–57; Balbina Bäbler, „Die Passion zum Studio der Griechen": Winckelmann als Philologe (Heidelberg 2017). – Zur Biographie sei generell verwiesen auf das nicht überholte Standardwerk: Carl Justi, Winckelmann und seine Zeitgenossen, 5. Aufl. hrsg. von Walther Rehm (Köln 1956). Zu Leben, Werk und Rezeption jetzt zusammenfassend: Handbuch.

12 Élisabeth Décultot, Johann Joachim Winckelmann. Enquete sur la genèse de l'histoire de l'art (Paris 2000), deutsche Übersetzung: Untersuchungen zu Winckelmanns Exzerptheften. Ein Beitrag zur Genealogie der Kunstgeschichte im 18. Jahrhundert (Stendaler Winckelmann-Forschungen 2, Ruhpolding 2005). Vgl. Handbuch 58–64 (Stefano Ferrari).

13 Johann Joachim Winckelmann, Beschreibung der vorzüglichsten Gemälde der Dressdner Gallerie (Fragment), in: J. J. Winckelmann, Dresdner Schriften, hrsg. von Adolf H. Borbein, Max Kunze und Axel Rügler (J. J. Winckelmann, Schriften und Nachlaß 9, 1, Mainz 2016) 1–11. Handbuch 136–140 (Gabriella Catalano).

14 Johann Joachim Winckelmann, Gedancken über die Nachahmung der griechischen Wercke in der Mahlerey und Bildhauer-Kunst (Friedrichstadt 1755) 15–16. Dresdner Schriften

und wo er mit Kunstkennern und Künstlern wie dem Maler Adam Friedrich Oeser verkehrte.

Vorrangig an Künstler und Kenner richtete sich sein erstes gedrucktes und zugleich sein berühmtestes Werk, die „Gedancken über die Nachahmung der griechischen Wercke in der Mahlerey und Bildhauer-Kunst". Es erschien 1755 und 1756 in zwei Auflagen.[15] Auf die künstlerische Praxis verweisen die Vignetten auf dem Titelblatt und am Ende der Schrift:[16] Sie zeigen einmal den griechischen Maler Timanthes, wie er – mit dem Text der entsprechenden Tragödie des Euripides in der Hand – seine berühmte „Opferung der Iphigenie" ins Bild setzt (Abb. 1), und zum anderen Sokrates als aktiven Bildhauer (Abb. 2). An prominentem Ort unter der Timanthes-Vignette steht das bekannte Horaz-Zitat *Vos exemplaria Graeca / Nocturna versate manu, versate diurna (*„Die griechischen Muster nehmt zur Hand bei Tag und bei Nacht").[17]

Der Vorrang der Werke der Griechen steht für Winckelmann fest. Sie sind Vorbilder, die nachzuahmen sind, wenn man gute Kunst produzieren will. In Winckelmanns viel zitierten Worten: „Der eintzige Weg für uns groß, ja, wenn es möglich ist, unnachahmlich zu werden, ist die Nachahmung der Alten", und das „gilt auch von den Kunst-Wercken der Alten, sonderlich der Griechen".[18] Die Vorbildlichkeit der Griechen und der daraus folgende Appell, die Schöpfungen der Griechen nachzuahmen, sind für Winckelmann wie schon für Horaz so offensichtliche Wahrheiten, dass man sie nicht eigens begründen muss. Man kann nur versuchen zu verstehen, welche äußeren Umstände die Ausbildung einer solchen Blüte der Kunst gefördert haben.

Winckelmann nennt an erster Stelle den „Einfluß eines sanften und reinen Himmels", also das mediterrane Klima, und hier folgt er antiken Klimatheorien, die zu seiner Zeit erneut populär waren. Vom Klima bestimmt sind das unter-

(wie Anm. 13) 64. 303–304 zu 64, 4. Jens Daehner (Hrsg.), The Herculaneum Women. History, Context, Identities (Los Angeles 2007).

15 Dresdner Schriften (wie Anm.13) 51–77. Handbuch 126–136 (Martin Dönike).

16 Gedancken über die Nachahmung (wie Anm.14) I und 40. Dresdner Schriften (wie Anm. 13) 52 und 78. Zu den von Adam Friedrich Oeser gezeichneten Vignetten: Max Kunze in: Dresdner Schriften a. O. XXVI–XXVII.

17 Horaz, de arte poetica 268–269.

18 Gedancken über die Nachahmung (wie Anm. 14) 2. Dresdner Schriften (wie Anm. 13) 56.

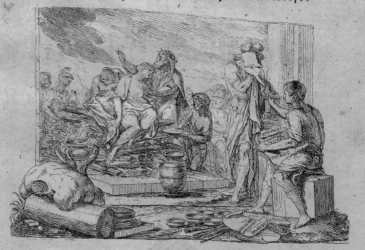

Abb. 1: Winckelmann, Gedancken über die Nachahmung, Titelvignette

(40)

geben worden, welcher dichterisch gemacht, oder zu machen ist, so wird ihn seine
Kunst begeistern, und wird das Feuer, welches Prometheus den Göttern raubete,
in ihm erwecken. Der Kenner wird zu dencken haben, und der bloße
Liebhaber wird es lernen.

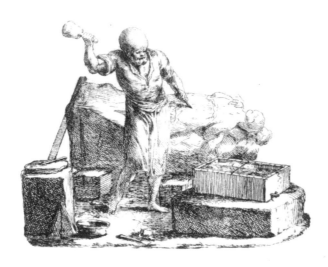

Friedrichstadt,
gedruckt bey Christian Heinrich Hagenmüller.

Abb. 2: Winckelmann, Gedancken über die Nachahmung, Schlussvignette

schiedliche Aussehen der Menschen und auch die Unterschiede in Gesellschaft und Verfassung.[19]

Nach Winckelmann waren die Griechen daher von Natur aus schön, und sie steigerten ihre Schönheit noch durch Sport und Wettkämpfe wie in Olympia. Frauen waren von körperlichen Übungen nicht ausgeschlossen. Die weibliche Kleidung beengte die Körper nicht. Krankheiten wie Pocken und Syphilis, die den Körper entstellen, waren unbekannt. Künstler konnten die schönen Griechen am besten studieren, wenn diese im Gymnasion vor aller Augen unbekleidet trainierten. Auch junge Mädchen und Hetären sollen in der Öffentlichkeit gelegentlich nackt aufgetreten sein. Anders als etwa in Ägypten, wo strenge Gesetze herrschten, profitierten – nach Winckelmann – die griechischen Künstler von einer gewissen ‚Freiheit der Sitten‘.

Wenn der menschliche Körper der zentrale Gegenstand der bildenden Kunst ist, muss man ihn unbekleidet analysiert haben, um seine Funktionen zu verstehen. Nacktheit selbst kann so zu einem eigenen Ausdrucksmittel werden. Winckelmann betont die Wirkung eines schönen und zugleich kräftigen Körperkonturs, der durch sportliche Übung zustande komme und den man in der Kunst nur bei griechischen Werken finde – allenfalls an einigen Statuen Michelangelos. Nachzuahmende Vorbilder sind aber auch bekleidete griechische Figuren; denn ihre Konturen lassen unter dem Stoff den Bau des Körpers erkennen. Beispiele dafür sind die schon erwähnten Herkulanerinnen.

Wenn also ein moderner Künstler eine griechische Statue zum Vorbild nimmt, ahmt er weniger ein Kunstwerk nach als vielmehr eine einst schönere und vollkommenere Natur. An dieser höheren, idealen, aber nicht abstrakten Natur muss er sich orientieren, um in seinem Werk die ihn umgebende, weniger vollkommene Natur zu verbessern.

Die Griechen vermitteln durch ihre Kunst aber nicht nur die Anschauung einer schöneren, besseren Natur.[20] Denn – ich zitiere den berühmten Passus und paraphrasiere ihn etwas: „Das allgemeine und vorzügliche Kennzeichen der Griechischen Meisterstücke ist endlich eine edle Einfalt und eine stille Grösse sowohl in der Stellung als im Ausdruck". ‚So wie die Tiefe des Meeres ruhig bleibt, wenn

19 Gedancken über die Nachahmung (wie Anm. 14) 3–18. Dresdner Schriften (wie Anm. 13) 57–65. Zu Griechenland als ‚Kulturentwurf‘: Handbuch 105–112 (Martin Disselkamp).

20 Zum Folgenden: Gedancken über die Nachahmung (wie Anm. 14) 19–22. Dresdner Schriften (wie Anm. 13) 66–67.

die Oberfläche heftig aufgewühlt ist, so zeigt sich im Ausdruck der Figuren der Griechen bei aller Leidenschaft eine große und gesetzte Seele'. Das Beispiel dafür ist der Laokoon (Abb. 11).[21] Hier führe der Schmerz, der alle Muskeln und Sehnen des Körpers erfasst und den man in dem eingezogenen Unterleib beinahe selbst zu empfinden meint, nicht zu einer wütenden Verzerrung der Gesichtszüge und einem schreiend geöffneten Mund. Auch die Aktion der Glieder scheine trotz großer Anspannung gebändigt. Der Schmerz des Körpers und die den Schmerz ertragende Seele befänden sich im Gleichgewicht. 'Edle Einfalt und stille Größe' sind für Winckelmann aber ein generelles Charakteristikum der griechischen Kultur, nicht nur von Werken wie dem Laokoon, sondern auch von Schöpfungen der griechischen Literatur – allerdings nur „aus den besten Zeiten" wie die Schriften Platons. Dass man dieses Charakteristikum erfolgreich nachahmen könne, zeigten z. B. die Gemälde Raffaels.

III

Winckelmann begnügte sich nicht damit, die Vorbildlichkeit der Griechen bloß festzustellen und auf Grund der tradierten Hochschätzung der Griechen die Künstler zur Nachahmung aufzurufen. Er wollte als Wissenschaftler, als Historiker zwei Tatsachen beweisen: Einmal, dass die Kunst als solche ihre höchste Blüte allein in Griechenland erreichte und auch nur dort erreichen konnte. Zum anderen, dass die griechische Kunst die Fähigkeit besitzt, die Kunst anderer Gesellschaften zu inspirieren und ebenfalls zu einer Blüte zu führen. Damit ist der Zweck von Winckelmanns Hauptwerk umschrieben, seiner *Geschichte der Kunst des Alterthums* – ein Werk, welches keine Vorgänger hatte.[22] Mit der materiellen Hinterlassenschaft

21 Rom, Vatikan, Cortile del Belvedere Nr. 74. Denkmälerkatalog 222–224 Nr. 486. Winckelmann kannte nur die Fassung mit dem modernen hochgereckten Arm. – Die Rekonstruktion des Laokoon wird wieder intensiv diskutiert: Maria Wiggen, Die Laokoon-Gruppe. Archäologische Rekonstruktionen und künstlerische Ergänzungen. Stendaler Winckelmann-Forschungen 9 (Stendal/Ruhpolding/Mainz 2011); Susanne Muth (Hrsg.), Laokoon. Auf der Suche nach einem Meisterwerk. Begleitbuch zur Ausstellung von Studierenden und Dozenten der Humboldt-Universität zu Berlin und des Sonderforschungsbereichs 644 'Transformationen der Antike' (Rahden/Westf. 2017), besonders 291–330 (Luca Giuliani/ S. Muth, Laokoon *reset*).

22 GK1. GK2. Handbuch 224–241 (Élisabeth Décultot); E. Décultot, Daniel Fulda, Historisierung mit Widersprüchen. Zu Winckelmanns Geschichte der Kunst des Alterthums, in:

der Antike beschäftigte man sich zwar seit dem 16. Jahrhundert, als die ‚Antiquare‘ versuchten, Funktion und Bedeutung der erhaltenen Objekte zu verstehen, sie als Zeugnisse antiken Lebens zu begreifen. Am Ende des 17. und Anfang des 18. Jahrhunderts sah man dann aber die Notwendigkeit, das bisher gewonnene Wissen über Werke der antiken Architektur und bildenden Kunst sowie über Gebrauchsgegenstände aller Art zusammenzufassen und auch Abbildungen dazu zu veröffentlichen. Genannt seien hier die vielbändigen ‚Thesauren‘ der Holländer Graevius und Gronovius oder des Franzosen Montfaucon.

Anders aber als die Antiquare konzentrierte sich Winckelmann auf die bildende Kunst im eigentlichen Sinne – obwohl er in seinen Schriften nie darauf verzichtete, gerade auch antiquarische Gelehrsamkeit unter Beweis zu stellen. Er erkannte jedoch bald, dass die in Dresden vorhandenen Stichwerke und die wenigen dort sichtbaren Antiken nicht ausreichten, um eine Vorstellung von der Vielfalt der erhaltenen Denkmäler zu gewinnen und antike Statuen als dreidimensionale Körper zu erfassen. So wurde ein Aufenthalt in Rom, wo damals die meisten und berühmtesten Werke antiker Kunst versammelt waren, für ihn zur Notwendigkeit. Die materielle Voraussetzung dafür war der Übertritt zur katholischen Konfession; er fand 1754 statt, und im Jahr darauf siedelte Winckelmann nach Rom über.[23] Er begann seinen Aufenthalt mit intensiven Besuchen der Museen und Sammlungen, verfasste für sich selbst Beschreibungen ganzer Sammlungen und einzelner Stücke.[24] Durch Detailbeobachtungen versuchte er als erster syste-

E. Décultot u. a. (Hrsg.), Winckelmann. Moderne Antike, Ausstellungskat. Weimar 2017, 41–51; Max Kunze, Winckelmanns „System“ antiker Kunst und seine Schriften, in: Sylke Kaufmann, Max Kunze (Hrsg.), „Niemand kann den Mann höher schätzen als ich ...“. Winckelmann und Lessing (Kamenz/Stendal 2018) 47–53. – Zu den Werken der Antiquare vgl. die Übersicht bei Carl Bernhard Stark, Systematik und Geschichte der Archäologie der Kunst (Leipzig1880. Nachdruck München 1969) 108–161.

23 Zur Konversion: Adolf H. Borbein, Johann Joachim Winckelmann in Rom, in: Uwe Israel und Michael Matheus (Hrsg.), Protestanten zwischen Venedig und Rom in der frühen Neuzeit (Berlin 2013) 65–85, hier: 67–70; Friedrich Wilhelm Graf, Winckelmanns Religiosität – Freiheit eines Christenmenschen?, in: Adolf H. Borbein, Ernst Osterkamp (Hrsg.), Kunst und Freiheit. Eine Leitthese Winckelmanns und ihre Folgen. Internationale Tagung der Akademie der Wissenschaften und der Literatur Mainz und der Winckelmann-Gesellschaft Stendal, Berlin,13.–14. Juni 2018, Abh. Mainz Einzelveröffentlichung 16 (Mainz 2020) 121–149.

24 Jetzt aus dem Nachlass publiziert: Johann Joachim Winckelmann, Ville e Palazzi di Roma. Antiken in den römischen Sammlungen, bearbeitet von Sascha Kansteiner, Brigitte Kuhn-Forte und Max Kunze (J. J. Winckelmann, Schriften und Nachlaß 5,1, Mainz 2003). Zu

matisch, moderne Ergänzungen und Überarbeitungen festzustellen und antike von pseudo-antiken Werken zu unterscheiden.

So zeigte er, dass an der damals berühmten Statue der ‚Zingarella‘ oder ‚Egizzia‘, heute im Louvre,[25] Hände und Füße in Bronze modern ergänzt sind, vor allem aber der Kopf, der als Beleg für die Benennung ‚Ägypterin‘ galt. Bei einer Gruppe in Florenz[26] ist allein der Torso des vermeintlichen jungen Dionysos antik. An einem Sarkophag mit einer Löwenjagd, in Rom im Palazzo Mattei,[27] ist das Vorderbein des Pferdes modern ergänzt; das deutlich angegebene Hufeisen kann daher nicht beweisen, dass man solche Hufeisen schon in der römischen Antike kannte. Das Problem der Ergänzung von Antiken, was er wie seine Zeitgenossen für erlaubt, ja notwendig hielt, wollte er in einer eigenen Schrift behandeln.[28]

Konzentriert zunächst auf die Erfassung des antiken Befundes, wurde er in Rom zum Archäologen. Und dabei erwarb er sich eine zu seiner Zeit fast konkurrenzlose Kenntnis antiker Denkmäler, eine Kenntnis, die er auf Reisen, etwa nach Neapel, ständig erweiterte. Wie viel positivistische Sachforschung Winckelmann betrieb und wie viel auch physische Energie, ja ‚Knochenarbeit‘ er einsetzte, wird meist vergessen, wenn man ihn als bloßen Ästheten diffamiert. Der Katalog der in der *Geschichte der Kunst des Alterthums* genannten antiken Denkmäler aller Art zählt 1.365 Nummern.[29]

IV

Winckelmann machte sich bald daran, das gesammelte Material zu ordnen. Anstatt es jedoch nur äußerlich zu klassifizieren, etwa nach Gattungen oder Darstellungsthemen, suchte er nach einer Ordnung, die die einzelnen Stücke chronologisch miteinander verbindet und die Unterschiede zwischen ihnen als auch zeitliche

Winckelmanns Beschreibungen von Kunst: Handbuch 136–157 (Gabriella Catalano, Federica La Manna); Fabrizio Cambi, Gabriella Catalano (Hrsg.), Johann Joachim Winckelmann e l'estetica della percezione (Roma 2019).

25 Paris, Louvre Inv. Ma 660. Denkmälerkatalog 264–265 Nr. 582.

26 Florenz, Galleria degli Uffizi Inv. 241. Denkmälerkatalog 254 Nr. 558.

27 Rom, Palazzo Mattei di Giove. Denkmälerkatalog 409–410 Nr. 959.

28 Aus dem Nachlass publiziert: Max Kunze (Bearb.), „Von der Restauration der Antiquen". Eine unvollendete Schrift Winckelmanns (J. J. Winckelmann, Schriften und Nachlaß 1, Mainz 1996). Handbuch 157–164 (Fausto Testa).

29 Siehe Denkmälerkatalog.

Unterschiede verständlich macht. Zu entwerfen war also eine **Geschichte** der Kunst des Altertums. Innerhalb dieser Geschichte war der Ort der griechischen Meisterwerke zu bestimmen und war nach den Gründen für die Entstehung und den besonderen Rang dieser Meisterwerke zu fragen.

Mit Hilfe der antiken Literatur, auch antiker Inschriften – beide Medien beherrschte Winckelmann souverän – war es oft, aber nicht immer möglich, Objekte aller Art, darunter auch Kunstwerke korrekt zu benennen, ihre Herkunft, ihren Zweck und manchmal sogar ihre Entstehungszeit zu bestimmen. Auch dem Fundort, soweit bekannt, konnte man Hinweise entnehmen. Doch solche Informationen standen zunächst isoliert; unklar blieb die Beziehung der einzelnen Denkmäler zueinander, ihr historischer Zusammenhang. Winckelmann erkannte, dass hier nur die Beobachtung der gestalteten Form weiterführt, also die Analyse des Stils. Den Begriff des Stils von der Literatur auf die bildende Kunst übertragen und konsequent zum Instrument kunsthistorischer Erkenntnis gemacht zu haben, ist die vielleicht bedeutendste Leistung Winckelmanns; er wurde dadurch zum Begründer der modernen Kunstwissenschaft.

Ebenso bedeutend ist Winckelmanns These, dass die Veränderung des Stils kaum das Werk einzelner Künstler sein kann, sondern dass sie einen allgemeinen geschichtlichen Wandel reflektiert. Die eigentliche Ursache für Veränderungen der Stilformen sind gesellschaftliche, politische Prozesse, denen auch die Künstler unterworfen sind. Die seit Plinius und Vasari übliche Künstler-Geschichte ersetzt Winckelmann durch die Kunst-Geschichte.

Seinen Weg zu den Höhen der griechischen Kunst beginnt Winckelmann bei den Ursprüngen von Kunst überhaupt: Etwas nachzubilden, vor allem die menschliche Gestalt nachzubilden, erscheint ihm als ein Grundbedürfnis des Menschen.[30] Das Bilden in Ton, was schon ein Kind könne, stehe am Anfang, nicht das Zeichnen. Für Winckelmann und seine Nachfolger ist deshalb die Plastik die Leitform der Kunstgeschichte. Plastik sei entwicklungsgeschichtlich am frühesten, es folge die Malerei, dann die Architektur.

Die Anfänge der Kunst sind nach Winckelmann bei allen Völkern gleich, ebenso die Stufen ihrer allgemeinen Entwicklung: vom Notwendigen zur Schönheit, dann zum Überflüssigen – und schließlich zum Fall.[31] Wie lange es dauert, bis eine neue Stufe erklommen ist, hängt von den jeweils wirksamen äußeren Ein-

30 GK1, 11–12; GK2, 19–23 (Schriften und Nachlaß 4, 1, 4–23).
31 GK1, 3–5; GK2, 3–7 (Schriften und Nachlaß 4, 1, 4–7).

flüssen ab. Vorangetrieben wird die Entwicklung auch durch die Perfektionierung der Ausdrucksmöglichkeiten und der Technik der Darstellung. Beides geschieht in der Zusammenarbeit von Meistern und Schülern sowie im Wettstreit zwischen Schulen oder Werkstätten.

Winckelmann hat seine Geschichte der Kunst – wie schon seine Abhandlung über die ‚Nachahmung‘ – daher gerade auch als Lehrbuch für die künstlerische Praxis verstanden: Eigene Kapitel gelten den verschiedenen Materialien der Kunstproduktion, der Technik der Marmorbearbeitung und des Erzgusses sowie der Technik der Wandmalerei und des Mosaiks.[32] Ebenso ausführliche Darlegungen gibt es zur Form der Einzelglieder und zu den Proportionen des gesamten menschlichen Körpers, zur Bekleidung von Männern und Frauen, zu den ikonographischen Kennzeichen der Gestalten des Mythos.[33]

<div align="center">V</div>

Um die einzigartige Position der griechischen Kunst zu verdeutlichen, ordnet Winckelmann sie ein in den Entwicklungsgang der Kunst als solcher, genauer gesagt: in die Geschichte der Kunst der alten Welt. Am frühesten damit begonnen, Kunst zu produzieren, haben die Ägypter, ihnen folgten die Etrusker, und dann erst kamen – freilich als Höhepunkt – die Griechen, denen schließlich die Römer folgten.[34] Von der Kunst der Griechen aber waren im Laufe ihrer Entwicklung zu ihrem Vorteil sowohl die Ägypter als auch die Etrusker beeinflusst, später dann die Römer.

Winckelmanns Gründe für die Überlegenheit der Griechen sind, wie schon gesagt, das milde Klima Griechenlands und die besondere Schönheit seiner Einwohner. In der *Geschichte der Kunst* liegt zusätzlich ein starker Akzent auf der freiheitlichen Verfassung sowie der dadurch geprägten Denkungsart. Künstler seien bei den Griechen hoch geachtet worden, sie konnten sich relativ frei entfalten, doch blieb Kunst bis zum Ende der Blütezeit gebunden an den Kult der Götter,

32 GK1, 249–288; GK2, 507–594 (Schriften und Nachlaß 4, 1, 480–559).

33 GK1, 141–212; GK2, 245–450 (Schriften und Nachlaß 4, 1, 238–425). Dazu: Adolf H. Borbein, *L'Histoire de l'art dans l'Antiquité* de Winckelmann, un manuel pratique à l'usage des artistes, in: Cécile Colonna et Daniela Gallo (Hrsg.), Winckelmann et l'œuvre d'art (Paris 2021) 19–36.

34 Diese Abfolge bestimmt den Aufbau der *Geschichte der Kunst des Alterthums*.

die Ehrung von Wettkampf-Siegern und das Gedächtnis der Toten, diente aber nicht dem bloßen Vergnügen oder dem Repräsentationsbedürfnis von reichen Bürgern.[35]

Die Kunst der Ägypter und Etrusker hatte Winckelmann in drei Phasen oder „Stufen" unterteilt: Anfang – Blüte – Verfall. Den Griechen aber gesteht er vier Phasen oder „Zeiten" zu,[36] wobei er einer von Plinius überlieferten Chronologie der berühmtesten Bildhauer folgt:

1. Älterer Stil – bis zu Phidias,
2. Großer und hoher Stil – seit Phidias,
3. Schöner Stil – von Praxiteles bis Lysipp,
4. Stil der Nachahmer – die hellenistische und die römische Kunst.

Die zusätzliche Phase war notwendig, weil bei den Griechen die Blütezeit, nach Winckelmann der absolute Höhepunkt der Kunst überhaupt, mit dem „hohen" und dem „schönen" Stil zwei Schwerpunkte besitzt – gemeint sind die Kunst des 5. und des 4. Jahrhunderts v. Chr.

Entsprechend der These Winckelmanns von den überall gleichen Ursprüngen der Kunst haben sich die frühesten Werke der Griechen zunächst nicht von frühen Werken der Ägypter und Etrusker unterschieden.[37] Wie ist es dann aber möglich, frühe griechische Werke überhaupt zu identifizieren? Oder gar zu datieren? Legt man unsere heutigen Datierungen zugrunde, dann kannte Winckelmann in seiner *Geschichte der Kunst des Alterthums* nicht mehr als neun archaisch-griechische Denkmäler des 6. Jahrhunderts v. Chr.: eine Bronzestatuette, zwei Reliefs, zwei bemalte Tongefäße, vier Münzen.

Das früheste und auch einzige rundplastische Stück ist die nur 13 cm hohe Bronzestatuette eines Kuros, einst in Venedig, heute in St. Petersburg (Abb. 3).[38] Die auf der Basis angebrachte griechische Weihinschrift eines Polykrates sichert die Zuweisung an die griechische Kunst. Gestützt auf antike Quellen zu Statuen des mythischen Künstlers Daidalos und zur Ähnlichkeit zwischen griechischen und ägyptischen Werken, deutet Winckelmann den Schrittstand der Figur und die am Körper anliegenden Arme als Kennzeichen einer Epoche, in der die griechische Kunst sich in einem frühen, der Kunst der Ägypter noch ähnlichem Sta-

35 GK1, 37. 137; GK2, 63–64. 240–241 (Schriften und Nachlaß 4, 1, 62–63. 230–231).
36 GK1, 213–248; GK2, 451–506 (Schriften und Nachlaß 4, 1, 428–478).
37 GK1, 8–9; GK2, 11–13 (Schriften und Nachlaß 4, 1, 10–13).
38 St. Petersburg, Ermitage. Denkmälerkatalog 248 Nr. 545.

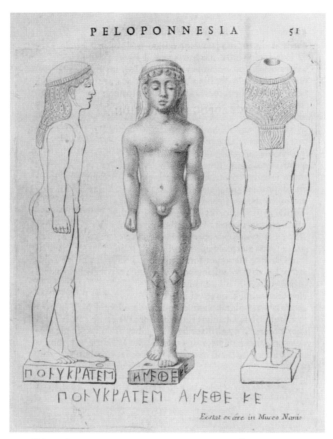

PELOPONNESIA 51

ΠΟLΥΚΡΑΤΕΜ ΑΜΕΘΕ ΚΕ

Exstat ex ære in Museo Nanio

Abb. 3: Bronzestatuette eines Kuros. St. Petersburg, Ermitage

dium befunden habe. Dieses Entwicklungsstadium habe sie aber eigenständig erreicht; einen direkten Einfluss von Ägypten nach Griechenland lehnt Winckelmann kategorisch ab[39] – er hat damit unter den Klassischen Archäologen viele Nachfolger gefunden.

Die Mandelform der Augen des kleinen Kuros erinnert Winckelmann zwar an ägyptische und etruskische Werke, doch erkennt er sie auch an Köpfen auf Münzen aus Athen (Abb. 4)[40] und Syrakus (Abb. 5),[41] die wir in das späte 6. und

39 GK2, 12–17 (Schriften und Nachlaß 4, 1, 13. 15. 17.).
40 Denkmälerkatalog 493 Nr. 1181 (Ende 6. Jhs. v. Chr.).
41 Denkmälerkatalog 507 Nr. 1228 (Anfang 5. Jhs. v. Chr.).

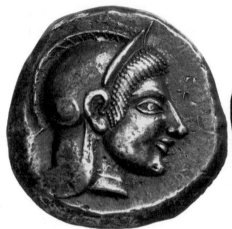

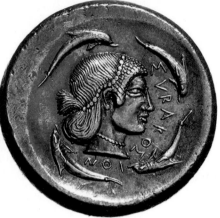

Abb. 4: Tetradrachme von Athen (um 520 v. Chr.)

Abb. 5: Tetradrachme von Syrakus (um 480 v. Chr.)

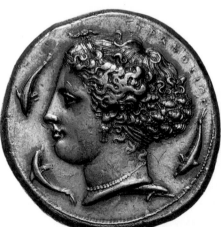

Abb. 6: Dekadrachme von Syrakus (um 412 v. Chr.)

Abb. 7: Stater von Sybaris (vor 510 v. Chr.)

das frühe 5. Jahrhundert datieren. Wie sich der Darstellungsstil weiterentwickelt, zeigen ihm dann syrakusanische Münzen mit demselben Bildtypus aus (nach unserer Chronologie)dem späten 5. Jahrhundert (Abb. 6).[42] Um derartige Münzen zu datieren, gibt Winckelmann sich große Mühe, aus der Links- oder Rechtsläufigkeit der Münzlegenden und der Form der Buchstaben chronologische Hinweise zu gewinnen. Auf sicherem Boden befindet er sich bei Münzen aus Sybaris, der griechischen Kolonialstadt in Unteritalien: sie können nur vor 510 v. Chr., d. h. vor der Zerstörung der nicht wieder besiedelten Stadt geprägt worden sein (Abb. 7).[43] Sie vermitteln Winckelmann eine gesicherte Anschauung vom frühen Stil griechischer Künstler.

Als „allerälteste" Statue des älteren Stils bezeichnet Winckelmann eine Athena in der Villa Albani.[44] Heute sieht man in ihr eine archaistische römische Schöpfung des mittleren 2. Jahrhunderts n. Chr. Zu dieser Erkenntnis ist man aber erst im Laufe des 20. Jahrhunderts gekommen; vorher wurde lange diskutiert, ob es sich um eine etruskische Figur oder die römische Kopie eines archaisch-griechischen Originals handle. Die Existenz von archaistischen, archaische Formen nachbildenden Werken hat Winckelmann selbst schon nachgewiesen: So etwa bei dem sog. Kitharödenrelief in der Villa Albani,[45] wo er erkannte, dass die Architektur des dort dargestellten römischen Tempels wegen seiner korinthischen Säulen eine Datierung in die archaische Epoche unmöglich macht. Wir datieren das Relief heute in die Zeit des Kaisers Augustus. Andererseits hat Winckelmann das sog. Leukothea-Relief in der Villa Albani,[46] das heute als subarchaisches, wohl unteritalisch-griechisches Werk des frühen 5. Jahrhunderts v. Chr. gilt, für das älteste in Rom vorhandene etruskische Relief gehalten. Etruskisch nennt er auch das spätarchaische griechische Weihrelief in Liverpool.[47]

Die Grenzen zwischen archaisch und archaistisch, etruskisch und frühgriechisch bleiben fließend. Für Winckelmanns Kunstgeschichte ergibt sich daraus der Vorteil, dass etruskische Werke, die in Rom und Italien relativ zahlreich erhalten sind, dem aufmerksamen Betrachter eine gewisse Vorstellung auch von den gleichzeitigen archaisch-griechischen vermitteln können, die im 18. Jahrhundert

42 Denkmälerkatalog 507–508 Nr. 1232 (spätes 5. Jh. v. Chr.).
43 Denkmälerkatalog 507 Nr. 1227 (2. Hälfte 6. Jhs. v. Chr.).
44 Rom, Villa Albani Inv. 970. Denkmälerkatalog 196 Nr. 420.
45 Rom, Villa Albani Inv. 1014. Denkmälerkatalog 365 Nr. 846.
46 Rom, Villa Albani Inv. 980. Denkmälerkatalog 360 Nr. 838.
47 Liverpool, Merseyside County Museum. Denkmälerkatalog 363–364 Nr. 843.

noch weitgehend unentdeckt waren.[48] Wegen der tatsächlich engen Beziehungen zwischen der etruskischen und der griechischen Kunst im 6. Jahrhundert v. Chr. liegt Winckelmann hier nicht ganz falsch. Eine sichere Unterscheidung zwischen etruskisch und griechisch war nur möglich, wenn die Stücke entsprechende Inschriften trugen, wenn eine eindeutige Provenienz vorlag oder wenn ein Werk in der antiken Literatur erwähnt war. Diese Voraussetzungen waren aber nur selten gegeben, auch dann nicht, wenn es darum ging, ein Kunstobjekt überhaupt als griechisch zu definieren.

Relativ einfach war das bei den schwarzfigurigen und rotfigurigen Vasen, die man im 18. Jahrhundert vor allem als Beigaben in etruskischen und unteritalischen Gräbern kannte und die man deshalb für etruskisch hielt. Winckelmann konzentrierte sich auf die die Bilder oft begleitenden griechischen Beischriften, und als einer der ersten erklärte er die Gattung völlig zutreffend für griechisch.[49] Seine Belege dafür sind etwa der schwarzfigurige korinthische Kolonettenkrater mit der Darstellung einer Eberjagd in London[50] und die rotfigurige attische Schale des Penthesilea-Malers in Boston.[51]

VI

Bei der Plastik, also der Gattung, die das Gerüst der „Geschichte der Kunst des Alterthums" bildet, ergaben sich dagegen Probleme, deren Tragweite Winckelmann noch kaum erkennen konnte. Denn die weitaus größte Anzahl der Skulpturen, die um die Mitte des 18. Jahrhunderts in europäischen Sammlungen standen und für mehr oder minder griechisch gehalten wurden, waren, wie wir heute wissen, für römerzeitliche Auftraggeber geschaffen worden – wenn auch oft als Kopien griechischer Originale oder als Neuerfindungen im griechischen Stil. Winckelmann, der ja selbst für ‚Nachahmung' plädierte, hatte durchaus ein

48 Dazu allgemein: GK1, 8–9; GK2, 11–13 (Schriften und Nachlaß 4,1, 10–13). Adolf H. Borbein, Ort und Funktion der Etrusker im System der Kunstgeschichte Winckelmanns, in: Stefani Bruni, Marco Meli (Hrsg.), La Firenze di Winckelmann (Pisa 2018) 31–37.
49 GK1, 119; vor allem: GK2, 192–203 (Schriften und Nachlaß 4, 1, 185–195).
50 London, Brit. Mus. Inv. B 37. Denkmälerkatalog 518 Nr. 1263. Die unbeschriftete sf. ‚chalkidische' Amphora in London, Brit. Mus. Inv. B 17 hält Winckelmann für etruskisch: Denkmälerkatalog 518 Nr. 1262.
51 Boston, Museum of Fine Arts Inv. 28. 48. Denkmälerkatalog 523 Nr. 1275.

gutes Gespür für die Nachahmung älterer Werke innerhalb der ägyptischen, etruskischen, griechischen und römischen Kunst;[52] als erster erkannte er z. B. Neuschöpfungen ägyptischer Skulpturen zu Zeit des römischen Kaisers Hadrian.[53] Den ganzen Umfang solcher Nachahmungen konnte er schwerlich erfassen. Was wir heute darüber zu wissen meinen, ist nicht zuletzt das Ergebnis von 150 Jahren verfeinerter Stilkritik.

Dass Anfänge des Kopierens älterer griechischer Meisterwerke im hellenistischen Pergamon liegen, hat Winckelmann aufgrund literarischer Nachrichten schon richtig vermutet.[54] Und dass in römischer Zeit das Kopieren zur verbreiteten Praxis wurde, hat er – zwar zögernd – akzeptiert. Ohne nach einem Original zu fragen, fand er es zunächst ganz normal, dass geeignete Statuentypen zu verschiedenen Zwecken reproduziert wurden – so wie es auch zu seiner eigenen Zeit üblich war. Ein Beispiel ist die ‚Agrippina‘, eine auf ein hochklassisches Original zurückgehende Sitzstatue. Winckelmann kannte mehrere Repliken; er zitiert sie nur als Träger jeweils verschiedener römischer Porträtköpfe.[55]

Die mehrfach kopierte Statue eines jungen Mannes, der – wahrscheinlich mit einem Pfeil – auf eine an einem Baumstamm laufende Eidechse zielt, identifizierte Winckelmann – und ihm folgend, die spätere Forschung – mit dem literarisch überlieferten Apollon Sauroktonos, einem Werk des großen griechischen Bildhauers Praxiteles.[56] Unter den ihm bekannten Repliken hebt er die etwas verkleinerte Replik in der Villa Albani hervor; sie besteht aus Bronze: da Plinius das Original unter den Bronzen aufführe, könne diese Bronzefigur vielleicht das Original sein.[57]

52 Nachahmung von Werken älteren Stils: GK2, 463–469 (Schriften und Nachlaß 4, 1, 439–445).

53 z. B. Denkmälerkatalog 38–45 Nr. 12. 17. 21. 28. 30.

54 GK2, 739 (Schriften und Nachlaß 4, 1, 713).

55 Denkmälerkatalog 187–188 Nr. 395–397. Zur Geschichte des ‚Kopienproblems‘ allgemein: Marcello Barbanera, Original und Kopie. Bedeutungs- und Wertewandel eines intellektuellen Begriffspaares seit dem 18. Jahrhundert in der Klassischen Archäologie (Akzidenzen. Flugblätter der Winckelmann-Gesellschaft 17, Stendal 2006).

56 Denkmälerkatalog 147–149 Nr. 299–302, im Kommentar zu Nr. 299 auch generell zu Winckelmanns Umgang mit dem ‚Kopienproblem‘.

57 Rom, Villa Albani Inv. 952. Denkmälerkatalog 149 Nr. Nr. 300. Zur literarischen Überlieferung: Sascha Kansteiner u. a., Der Neue Overbeck III (Berlin/Boston 2014) 108–112 Nr. 24. Die Richtigkeit der Identifizierung bezweifelt Jennifer Neils, in: The Art Bulletin 99, 2017, 4, 10–30.

Auf dem Grabaltar eines Tiberius Octavius Diadumenos im Vatikan[58] ist ein nackter junger Mann dargestellt, der eine Binde um seinen Kopf legt. Winckelmann zitiert als ikonographische Parallelen einen Eros auf der Basis eines römischen Kandelabers[59] und vor allem eine Statue im Besitz der Farnese, die sich heute in London befindet.[60] Seine Vermutung, dieser ‚Anadumenos Farnese‘ kopiere vielleicht den aus der antiken Literatur bekannten Diadumenos, ein Meisterwerk des griechischen Bildhauers Polyklet, kommt der Wahrheit sehr nahe. Durch später bekannt gewordene treuere Kopien wurde der Diadumenos inzwischen überzeugend identifiziert.[61]

Mehrfach kopiert wurde in römischer Zeit ein hochklassisches, gegen 420 v. Chr. in Athen geschaffenes Relief. Winckelmann kannte drei Repliken. Das Relief heute in Neapel[62] benennt die Dargestellten in griechischen Beischriften Hermes – Eurydike – Orpheus: Trotz des Verbots, sich umzuschauen, blickt Orpheus auf dem Rückweg aus der Unterwelt Eurydike an; Hermes reagiert sofort, er fasst Eurydike am Arm, um sie wieder in das Reich des Hades zu bringen. Die Replik heute in Paris[63] trägt die lateinischen Beischriften Zethus – Antiope – Amphion, bezieht sich also auf einen anderen griechischen Mythos, den Mythos der von ihren Söhnen aus der Versklavung geretteten und dann gerächten Antiope. Nicht beschriftet ist die Replik in der Villa Albani.[64] Winckelmann stand hier vor einem Dilemma, zumal er nicht wusste, dass die lateinische Beischrift nicht antik ist. Da die Aussage der Beischriften für ihn – wie meistens – Priorität hatte, rechnete das griechisch beschriftete Relief zur griechischen, das lateinisch beschriftete zur römischen Kunst. Die griechische Darstellung von Orpheus und Eurydike sei von

58 Rom, Vatikan, Cortile del Belvedere Inv. 1142. Denkmälerkatalog 401 Nr. 936.

59 Rom, Villa Borghese Inv. CVI. Denkmälerkatalog 384 Nr. 891.

60 London, Brit. Mus. Inv. 501. Denkmälerkatalog 250 Nr. 549.

61 Detlev Kreikenbom, Bildwerke nach Polyklet. Kopienkritische Untersuchungen zu den männlichen statuarischen Typen nach Werken Polyklets (Berlin 1990) 109–140 Taf. 247–348. Die literarische Überlieferung: Der Neue Overbeck (wie Anm. 57) II 467–469 Nr. 2.

62 Neapel, Museo Archeologico Nazionale Inv. 6727. Johann Joachim Winckelmann, Monumenti antichi inediti spiegati ed illustrati (Roma 1767) 113 Num. 85. J. J.Winckelmann, Schriften und Nachlaß 6, 1 (Mainz 2011) 302–304.

63 Paris, Louvre Inv. Ma 854. Denkmälerkatalog 364 Nr. 844.

64 Rom, Villa Albani Inv. 1031. Denkmälerkatalog 365 Nr. 845. Peter C. Bol (Hrsg.), Forschungen zur Villa Albani. Katalog der antiken Bildwerke I (Berlin 1989) 451–453 Nr. 146 Taf. 259 (P. C. Bol).

den Römern als Szene aus dem Antiope-Mythos neu interpretiert worden. Er verweist dabei auf ähnliche, literarisch bezeugte Mehrfachdeutungen.

Der griechische Mythos, wie die schriftlichen Quellen ihn überliefern, war für Winckelmann der bei weitem wichtigste Gegenstand der antiken Kunst. Die damals von nur wenigen geteilte Erkenntnis, dass selbst auf römischen Denkmälern wie den meisten Sarkophagreliefs nicht Episoden der römischen Geschichte, sondern griechische Mythen dargestellt sind, verhalf Winckelmann zum Durchbruch. Er war auf die Allgegenwart des griechischen Mythos derart fixiert, dass er – gerade auch auf griechischen Werken – andere Themen oft nicht erkennen konnte. Ein Beispiel ist das sog. Reiterrelief Albani,[65] ein attisches Grabdenkmal des 5. Jahrhunderts v. Chr., das den in einer Reiterschlacht Gefallenen galt. Die Art, wie Winckelmann der Darstellung einen griechischen Mythos gleichsam überstülpt (hier: Polydeukes erschlägt Lynkeus), ohne am Objekt selbst zwingende Hinweise darauf zu haben, zeigt, wie sehr er bei der inhaltlichen Interpretation von der Literatur ausgeht.[66]

VII

Um die Anfänge der griechischen Kunst, also ihren Älteren Stil zu erfassen, hatte Winckelmann Form-Vergleiche mit ägyptischen und etruskischen Werken durchgeführt und detaillierte chronologische Untersuchungen angestellt. Bei den folgenden Stilperioden, insbesondere dem Hohen Stil des 5. und dem Schönen Stil des 4. Jahrhunderts v. Chr., verlässt Winckelmann sich zunächst auf die in der antiken Literatur überlieferte zeitliche Abfolge der griechischen Künstler. Das ist keine Rückkehr zur traditionellen Künstlergeschichte à la Vasari, sondern es dient primär dazu, mit Hilfe der von Plinius für die Aktivität einzelner Meister genannten Olympiaden-Daten ein chronologisches Gerüst zu erstellen.[67] In einem zweiten Durchgang setzt Winckelmann dann die Entwicklung der Kunst in einen

65 Rom, Villa Albani Inv. 985. Denkmälerkatalog 360–361 Nr. 839.

66 Dazu: Nikolaus Himmelmann, Winckelmanns Hermeneutik. AbhMainz 1971, 12.

67 GK1, 224–239; GK2, 470–496 (Schriften und Nachlaß 4, 1, 444–469). Adolf H. Borbein, Vom Künstler zur Kunst. Zur Entstehung der modernen Kunstgeschichte (AbhMainz 2020, 2).

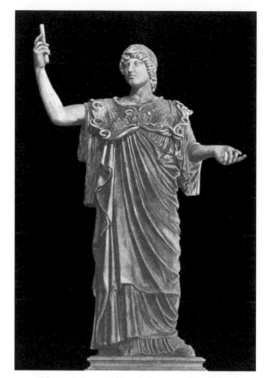

Abb. 8: Athena ‚Albani‘, Rom, Villa Albani

teilweise sehr engen Zusammenhang mit der politischen Geschichte; er betrachtet die Kunst nun „nach den äußeren Umständen der Zeit unter den Griechen".[68]

Leitendes Prinzip ist dabei der von der Natur vorgegebene Dreischritt ‚Wachstum – Blüte – Verfall‘.[69] Ein Beispiel ist der Übergang vom Älteren zum Hohen Stil, der so beschrieben wird: Im Laufe seiner Entwicklung orientiert sich der Ältere Stil immer weniger an der Natur, die Stilformen verhärten sich. Eine erneute Hinwendung zur Natur bewirkt dann die Ausbildung des Hohen Stils, der zunächst noch eine gewisse Härte oder ‚Strenge‘ besitzt (wir sprechen heute vom Strengen Stil). Die allmähliche Überwindung der strengen Formen führt im Ergebnis zum Schönen Stil.[70]

68 GK1, 315–382; GK2, 619–763 (Schriften und Nachlaß 4, 1, 602–735).
69 GK2, 4–5 (Schriften und Nachlaß 4, 1, 5).
70 GK1, 222–226; GK2, 468–474 (Schriften und Nachlaß 4, 1, 444–449).

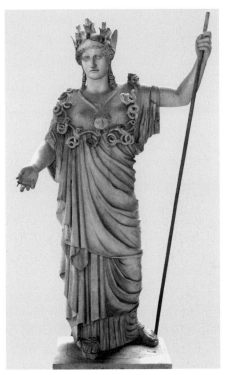

Abb. 9: Athena ‚Hope-Farnese‘, Neapel,
Museo Nazionale

Für uns sind Winckelmanns Zuweisungen nicht immer leicht nachzuvollzie-
hen, so im Falle von zwei typologisch eng verwandten Athena-Statuen, die heute
als römische Kopien von Originalen des späteren 5. Jahrhunderts v. Chr. gelten:
Die Athena Albani (Abb. 8)[71] hält Winckelmann für stilistisch ‚härter‘ als die
Athena Hope-Farnese (Abb. 9);[72] er datiert die eine in den Älteren, die andere
in den Hohen Stil. Tatsächlich wirkt die Athena Hope lebendiger bewegt: Das
Spielbein befindet sich nicht mit dem Standbein auf einer Ebene, sondern es ist
weit zurückgesetzt. Das belastete Standbein und der erhobene Arm sind nicht –
wie bei der Athena Albani – auf einer Körperseite konzentriert, sondern die ange-

71 Rom, Villa Albani Inv. 1012. Denkmälerkatalog 196–197 Nr. 422.
72 Neapel, Museo Archeologico Nazionale Inv. 6024. Denkmälerkatalog 193 Nr. 412. GK2,
 474–475 (Schriften und Nachlaß 4, 1, 449).

spannten Glieder sind auf beide Körperseiten verteilt und ‚chiastisch' aufeinander bezogen. Die Athena Hope wirkt daher weniger streng und blockhaft.

Um den Unterschied zwischen der – wie er es nennt – ‚Hohen Gratie' des Hohen Stils und der ‚Gefälligen Gratie' des Schönen Stils zu verdeutlichen, vergleicht Winckelmann zwei typologisch wieder eng verwandte Statuen des Apollon, in denen er allerdings weibliche Figuren, und zwar Musen erkennt.[73] Der Apollon Barberini[74] gilt heute als römische Kopie eines Originals wahrscheinlich des späten 5. Jahrhunderts, der Apollon im Vatikan[75] als Nachbildung eines noch erhaltenen Kultbildes des späteren 4. Jahrhunderts v. Chr., das im Tempel des Apollon Patroos auf der Agora in Athen stand. Die Unterschiede sind erneut nicht sofort augenfällig, aber Winckelmanns Datierung (der Originale) in das 5. bzw. 4. Jahrhundert ist nach heutiger Kenntnis grundsätzlich richtig. Seine Begründung freilich, der Kopf allein des Apollon im Vatikan zeige Charakteristika der Gefälligen Gratie, können wir uns kaum mehr zu eigen machen. Für Winckelmann ist das jedoch ein wichtiges Argument.

Auch bei der Gruppe der Niobiden[76] begründet er seine ziemlich kühne Datierung in den Hohen Stil mit einer Beschreibung des emotionalen Ausdrucks der Figuren: In ihnen verbinde Todesangst sich mit höchster Schönheit, so dass die Affekte sich im Gleichgewicht befänden. Solche auf wenig präzisen Kategorien basierenden Interpretationen sind uns heute fremd geworden, für Winckelmanns Urteil sind sie zentral. Um seine Datierung der Niobiden gleichsam von außen abzusichern, verweist Winckelmann auf eine Nachricht bei Plinius, dass Skopas oder Praxiteles eine Niobidengruppe geschaffen habe.[77] Er entscheidet sich für Skopas und zieht eine andere Pliniusstelle heran, um diesen ins 5. Jahrhundert, die Zeit des Hohen Stils, zu datieren statt ins 4. Jahrhundert, wie überwiegend bezeugt ist.[78] Umwege zur Erkenntnis hat Winckelmann nie gescheut!

Der Schöne Stil (wir sprechen von der Nachklassik des 4. Jahrhunderts v. Chr.) kulminiert in den Bildhauern Praxiteles und Lysipp sowie dem Maler Apelles – eine im Prinzip wohl richtige Einschätzung, die Winckelmann ausschließlich aus

73 GK2, 487 (Schriften und Nachlaß 4, 1, 461).

74 München, Glyptothek Inv. 211. Denkmälerkatalog 150 Nr. 304.

75 Rom, Vatikan, Sala a Croce Greca Nr. 582, Inv. 229. Denkmälerkatalog 151 Nr. 305.

76 Florenz, Galleria degli Uffizi. Denkmälerkatalog 226–227 Nr. 491.

77 GK2, 656–657 (Schriften und Nachlaß 4, 1, 637). Zu Plinius, n. h. 36, 28: Der Neue Overbeck (wie Anm. 57) III 188 Nr. 1991.

78 Zu Plinius, n. h. 34, 49: Der Neue Overbeck (wie Anm. 57) III 417 (Nr. 2286). 468.

literarischen Quellen ableiten kann.[79] Lysipp, der sich – nach Plinius – wieder an der Natur orientierte, verhinderte auch eine vorzeitige Erstarrung des Schönen Stils. Aber die Meister, mit denen die Kunst ihre höchste Blüte überhaupt erreichte, waren nicht mehr zu übertreffen. Die Künstler, die ihnen folgten, waren – man möchte sagen: notgedrungen – Kopisten, Eklektiker, Sammler; ihr Schaffen beruhte auf Fleiß, ihr Ehrgeiz richtete sich auf die Ausarbeitung von Details.[80] Winckelmann, der seinen eigenen Zeitgenossen ‚Nachahmung‘ geradezu predigte, sieht hier auch die Gefahren des Nachahmens: „Nachahmung befördert den Mangel an eigener Wissenschaft", d. h. an eigenständiger Auseinandersetzung mit der Natur und dem dazustellenden Sujet.[81] Andererseits verhindert die ‚Nachahmung der Alten‘ noch in der Spätantike den totalen Verfall der Kunst: „auch mittelmäßige Werke der letzten Zeit sind noch nach den Grundsätzen der großen Meister gearbeitet".[82]

VIII

Das hauptsächlich mit den überlieferten Daten zur Schaffenszeit griechischer Künstler errichtete chronologische Gerüst füllt Winckelmann gleichsam mit Leben, indem er fragt, unter welchen äußeren Bedingungen griechische Kunst produziert wurde, und dabei vor allem: welche politischen Voraussetzungen jene Freiheit ermöglichten, ohne die keine gute Kunst entstehen kann. Dass Kunst außerdem durch „Ueberfluß", also die entsprechenden finanziellen Mittel, und durch „Eitelkeit", d. h. Ehrgeiz, Konkurrenz und Repräsentationsbedürfnis gefördert wird, vergisst Winckelmann nicht.[83]

In der Epoche des Älteren Stils[84] bleibt hier vieles hypothetisch: Die Handelsbeziehungen und der daraus resultierende Reichtum von Städten wie Korinth und Aigina sei den Künsten günstig gewesen. Die im 6. Jahrhundert an vielen Orten an die Macht gekommenen Tyrannen hätten trotz ihrer die Freiheit beschränken-

79 GK1, 227–235; GK2, 475–490 (Schriften und Nachlaß 4, 1, 448–463).
80 GK1, 235–248; GK2, 490–506 (Schriften und Nachlaß 4, 1, 462–478).
81 GK1, 235; GK2, 491 (Schriften und Nachlaß 4, 1, 462–463).
82 GK1, 245; GK2, 501 (Schriften und Nachlaß 4, 1, 473. 474).
83 GK1, 315; GK2, 620 (Schriften und Nachlaß 4, 1, 602–603). „Ueberfluß" auch GK2, 692 (Schriften und Nachlaß 4, 1, 671).
84 GK1, 316–323; GK2, 620–632 (Schriften und Nachlaß 4, 1, 602–615).

den Alleinherrschaft der Kunst aber nur wenig geschadet; denn sie seien vom Volk gewählt worden und hielten sich an die Gesetze. In seiner Überzeugung, dass die Griechen von Natur aus freiheitsliebend und demokratisch gesinnt waren, lässt Winckelmann sich durch die unbestreitbare Existenz von Tyrannen nicht beirren.[85]

Die Vertreibung der Tyrannen und die Einführung der Demokratie zunächst in Athen am Ende des 6. Jahrhunderts setzt Winckelmann in Parallele zur gleichzeitigen Vertreibung der Könige und den Beginn der Republik in Rom.[86] In Griechenland sei jetzt ein neuer Geist eingezogen: In den 40 Jahren nach dem Sieg über die Perser habe insbesondere Athen eine Blüte aller Künste erlebt.[87] Gerade der Wiederaufbau Athens nach den Perserkriegen stimulierte die bildende Kunst und die Architektur. Perikles, der leitende attische Staatsmann, wird mit den Renaissance-Päpsten Julius II und Leo X verglichen.[88] Der Peloponnesische Krieg der griechischen Städte habe die Blüte der Kunst nur vorübergehend beeinträchtigt, besonders an seinem Ende, als in Athen die 30 Tyrannen an die Macht kamen. Nach deren Vertreibung habe sich die Kunst wieder erholt – es kam zur Ausbildung des Schönen Stils.[89]

So oder ähnlich könnte man auch heute die Beziehungen zwischen der Entwicklung der griechischen Kunst und der allgemeinen Geschichte vom späten 6. bis zum frühen 4. Jahrhundert v. Chr. beschreiben. Insofern hat Winckelmann hier Pionierarbeit geleistet. Was bei ihm fehlt, ist die Anschauung, sind tatsächlich vorhandene und innerhalb der Epoche gut datierbare Kunstwerke. Denn Winckelmann beruft sich vorwiegend auf nur literarisch überlieferte und mit Kategorien der antiken Rhetorik beschriebene Denkmäler. Die relativ wenigen Werke, die er als vorhanden oder gar selbst gesehen zitieren kann, sind so gut wie nie Originale der Zeit oder zuverlässige Kopien, die an deren Stelle treten könnten. Einige Beispiele wurden oben genannt.

Der Schöne Stil erreicht seinen Höhepunkt in der Regierungszeit Alexanders des Großen und seiner unmittelbaren Nachfolger.[90] Freiheit und Demokratie hatten zwar die Grundlagen für die Blüte der griechischen Kunst geschaffen, aber

85 GK1, 322; GK2, 629–630 (Schriften und Nachlaß 4, 1, 612–613).
86 GK1, 324; GK2, 632 (Schriften und Nachlaß 4, 1, 614–615).
87 GK1, 329–331; GK2, 643–645 (Schriften und Nachlaß 4, 1, 624–627).
88 GK1, 331; GK2, 646 (Schriften und Nachlaß 4, 1, 626–627).
89 GK1, 339–341; GK2, 671–676 (Schriften und Nachlaß 4, 1, 650–655).
90 GK1, 344–346; GK2, 691–695 (Schriften und Nachlaß 4, 1, 670–673).

erst jetzt, in einer Epoche eingeschränkter Freiheit erlebte die Kunst – so Winckelmann – ihre höchste Verfeinerung. Die Griechen waren durch Alexander politisch ruhig gestellt, sie konnten ihrem – angeblich natürlichen – Hang zum Müßiggang nachgeben, und zudem herrschte materieller Überfluss. Wenn gerade Winckelmann diese Periode beschränkter Freiheit als die „allerfruchtbarste von Künstlern und von Werken der Kunst" bezeichnet,[91] hat er offenbar sein eigenes 18. Jahrhundert und die Kulturpolitik aufgeklärter Päpste und Monarchen im Sinn.

Schon wenige Jahre nach Alexanders Tod (324 v. Chr.) war die Blüte zuende. Es beginnt der Stil der Nachahmer, der Verfall nimmt seinen manchmal auch unterbrochenen Lauf.[92] Winckelmann folgt Plinius, der ein (vorläufiges) Ende der Kunst, ein *cessavit ars* in die Olympiade der Jahre 296 bis 293 v. Chr. datiert hatte.[93] Athen und Griechenland verarmen, die Künstler wandern aus, doch verbreiten sie zugleich die griechische Kunst in fernen Ländern. Die Kämpfe der Diadochen und innergriechische Streitigkeiten stürzen Griechenland in ein Chaos. Nur in Alexandria und Pergamon blühen Kunst und Wissenschaft unter klugen Herrschern.[94] Nach ihrem Sieg über die Makedonen besetzen die Römer Griechenland. Unmittelbar danach, 196 v. Chr. erklärt der Sieger Quinctius Flamininus die Griechen jedoch für frei – was nach Winckelmann der Kunst neuen Auftrieb gibt.[95] Wenig später ist auch das vorbei: Nach erneuten Auseinandersetzungen erobern, plündern und zerstören die Römer Korinth. Griechenland wird Teil der römischen Provinz Macedonia. Danach gibt es – so Winckelmann – keine großen Schöpfungen griechischer Künstler mehr, doch eine Steigerung der Kunstproduktion durch neue römische Auftraggeber. Griechische Werke werden ebenso wie griechische Künstler nach Rom exportiert.[96] Die Plünderung Athens durch Sulla 86 v. Chr. und die Zerstörung von Delos 69 v. Chr. stehen für das Ende der griechischen Kunst im engeren und eigentlichen Sinne.[97]

Auch für die beiden letzten Perioden fehlt es an real existierenden und zugleich gut datierbaren Werken, durch die ein Zusammenspiel von politischer Geschichte,

91 GK2, 693 (Schriften und Nachlaß 4, 1, 671).
92 GK1, 354–382; GK2, 711–763 (Schriften und Nachlaß 4, 1, 688–735).
93 Plinius, n. h. 34, 52.
94 Alexandria: GK1, 358; GK2, 722–726 (Schriften und Nachlaß 4, 1, 698–701). Pergamon: GK2, 736–740 (Schriften und Nachlaß 4, 1, 711. 713).
95 GK1, 365; GK2, 741 Schriften und Nachlaß 4, 1, 708. 715).
96 GK1, 372–373; GK2, 749–750 (Schriften und Nachlaß 4, 1, 720–723).
97 GK1, 379–380; GK2, 758–761 (Schriften und Nachlaß 4, 1, 730–733).

Kultur und Kunst anschaulich werden könnte. Das gelingt aber auch deshalb nicht, weil Winckelmann eine sofortige und unmittelbare Wirkung der historischen Ereignisse auf die Kunstproduktion annimmt, er also die Beziehungen zwischen beiden viel zu eng fasst.

So lässt er in Athen im Jahre 404 v. Chr. die Kunst unter dem Regime der 30 Tyrannen leiden, doch schon 10 Jahre später, nach dem Sieg des Atheners Konon über Sparta (394 v. Chr.), hält er sie für wieder erholt.[98] – 324 v. Chr. kehrt Alexander der Große von seinem Feldzug zurück nach Babylon, und es herrscht Frieden. Winckelmann verbindet damit wie selbstverständlich den von Plinius in die 113. Olympiade (324–321 v. Chr.) datierten Höhepunkt im Schaffen des Bildhauers Lysipp.[99] – Kein Friede herrschte in der 155. Olympiade (160–157 v. Chr.), in der nach Plinius die seit der 121. Olympiade (296–293 v. Chr.) unterbrochene Kunstproduktion wieder auflebte (*revixit ars*). Winckelmann folgert daraus, dass die Plinius-Handschriften das Datum falsch überliefert hätten: Richtig und im überlieferten Text zu korrigieren sei die 144. Olympiade, also die Zeit, in der Flamininus die Griechen für frei erklärte.[100] Es geht ums Prinzip, und da ist Winckelmann kompromisslos bis zum Eingriff in die handschriftliche Überlieferung.

IX

In eben diese Jahre, als die Kunst sich im wieder freien Griechenland für kurze Zeit erholte, setzt Winckelmann eine hochberühmte, seit Michelangelo allgemein bewunderte Statue, den Torso im Belvedere (Abb. 10).[101] Er deutet die Figur als

98 GK1, 340–341; GK2, 671–672 (Schriften und Nachlaß 4, 1, 650–651).

99 GK2, 693 (Schriften und Nachlaß 4, 1, 671. 673). Die Überlieferung von Plinius, n. h. 34, 51 ist nicht einheitlich: Winckelmann folgt den Handschriften, die die 113. Olympiade nennen, die neueren Editionen bevorzugen die ebenfalls handschriftlich bezeugte 114. Olympiade: Der Neue Overbeck (wie Anm. 57) III 291 Nr. 2132. Vgl. Johann Joachim Winckelmann, Geschichte der Kunst des Alterthums. Allgemeiner Kommentar, hrsg. von Adolf H. Borbein, Thomas W. Gaehtgens, Johannes Irmscher und Max Kunze (J. J. Winckelmann, Schriften und Nachlaß 4, 3, Mainz 2007) 432 zu 671, 35–36.

100 Plinius, n. h. 34,52. Zur handschriftlichen Überlieferung und zu Winckelmanns falscher Datierung der 144. Olympiade: Winckelmann, Geschichte. Allgemeiner Kommentar (wie Anm. 99) 451 zu 715, 9–12.

101 Rom, Vatikan, Cortile del Belvedere, jetzt Sala delle Muse Inv. 1192. Denkmälerkatalog 261–262 Nr. 573.

den von seinen Taten ausruhenden, schon vergöttlichten Hercules. Dem widerspricht allerdings das Pantherfell auf dem Felsensitz, das als solches erst viel später identifiziert wurde; Attribut eines Hercules wäre ein Löwenfell. Einigkeit über die Deutung besteht bis heute nicht. Die Bildhauersignatur auf dem Sitz nennt: „Apollonios, Sohn des Nestor aus Athen". Die Form der Buchstaben, insbesondere des Omega, datieren die Inschrift und damit das ganze Werk in die griechische Spätzeit, wie zuerst Winckelmann beobachtet hat. Heute nimmt man ein Datum im 1. Jahrhundert v. Chr. an. Die Spätdatierung aber hat Winckelmann offenbar nur widerwillig als unabweisbar akzeptiert. Denn er sieht im Torso einen Hercules „wie er sich von den Schlacken der Menschheit mit Feuer gereinigt und die Unsterblichkeit erlanget hat". Daraus und aus der übrigen hymnischen Beschreibung müsste man eigentlich folgern, „daß dieser Hercules einer höheren Zeit der Kunst näher kommt als selbst der Apollo" – gemeint ist der Apollon im Belvedere.[102] Eine Erklärung für die Diskrepanz zwischen dem ermittelten späten Datum und dem eine frühere Entstehungszeit suggerierenden Charakter des Torso versucht Winckelmann nicht (er könnte z. B. in Apollonios einen Künstler sehen, der sich dem allgemeinen Verfall entgegengestellt hat). – Beim Laokoon (Abb. 11) verhält es sich ähnlich: Winckelmann datiert ihn in die „Zeit der höchsten Blüte" der Kunst – wenn seine Künstler „zu den Zeiten Alexander des Großen gelebt haben, welches wir jedoch nicht beweisen können: die Vollkommenheit dieser Statue aber macht es wahrscheinlich".[103]

Den Apollon im Belvedere (Abb. 12)[104] hat Winckelmann überhaupt nicht genauer datiert. Er bezeichnet ihn bekanntlich als „das höchste Ideal der Kunst unter allen Werken des Alterthums, welche der Zerstörung (derselben) entgangen sind". Ein Ideal, so könnte man meinen, entzieht sich eben einer Datierung; es ist nicht mit Jahreszahlen zu erfassen, man kann nur versuchen, sich seiner Bedeutung beschreibend anzunähern. In Winckelmanns berühmt gewordenen Worten: „Ich lege den Begriff, welchen ich von diesem Bilde gegeben habe, zu dessen Füßen wie die Kränze derjenigen, die das Haupt der Gottheit, welche sie krönen wollten, nicht erreichen konnten".[105] In seiner Geschichte der Kunst zitiert Winckelmann den Apollon zwar häufig, aber zumeist in dem Teil, der als eine Art praktische

102 GK1, 368–370; GK2, 741–744 (Schriften und Nachlaß 4, 1, 714–717).

103 s. o. Anm. 21. GK1, 347–350; GK2, 696–701 (Schriften und Nachlaß 4, 1, 674–679).

104 Rom, Vatikan, Cortile del Belvedere Nr. 92. Inv. 1015. Denkmälerkatalog 144–145 Nr. 295.

105 GK1, 392–394; GK2, 814–817 (Schriften und Nachlaß 4, 1, 780–783).

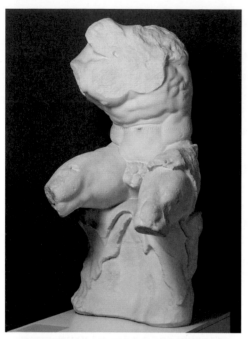

Abb. 10: ‚Torso im Belvedere‘, Rom, Vatikan (Abguss)

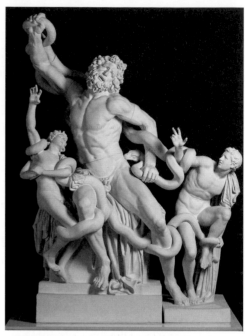

Abb. 11: Laokoongruppe, Zustand vor 1957, Rom, Vatikan (Abguss)

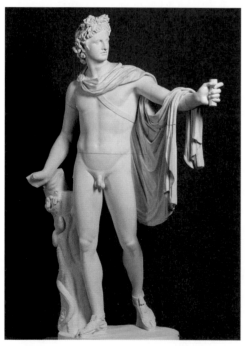

Abb. 12: ‚Apollon im Belvedere‘, Rom, Vatikan (Abguss)

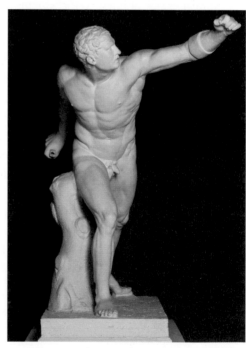

Abb. 13: ‚Fechter Borghese‘, Paris, Louvre (Abguss)

Ästhetik für Künstler gedacht ist. Hier liefert die Statue Vorbilder für viele Details von den Füßen bis zu den Augenbrauen. Die mit der berühmten ausführlichen Beschreibung der Figur verbundene kunstgeschichtliche Einordnung ist ganz knapp: Sie steht im römischen Teil, im Kapitel über die Kunst zur Zeit des Kaisers Nero; denn in Neros Villa in Antium/Anzio wurde der Apollon angeblich gefunden. Natürlich hält Winckelmann die Statue nicht für römisch, sondern für einen Import aus Griechenland. Er vermutet sogar, dass sie zu den Statuen gehörte, die Nero – wie überliefert – aus dem Apollon-Heiligtum in Delphi entführte.[106] – Der von Agasias aus Ephesos signierte ‚Fechter Borghese' (Abb. 13) stammt ebenfalls aus der Villa Neros. Eine Entstehung in römischer Zeit kommt für Winckelmann auch hier nicht infrage. Zur Datierung in eine frühere Epoche kann er aber nur anführen, dass die Figur nach der Form der Buchstaben der Inschrift die älteste der in Rom erhaltenen Statuen mit einer Künstlersignatur sei.[107]

Nach den Kriterien Winckelmanns waren die vier Statuen Werke des Schönen Stils, also des 4. Jahrhunderts v. Chr. – auch wenn das nie unmissverständlich ausgedrückt wird. Heute datiert man nur das (verlorene) Original des Apollon in das 4. Jahrhundert, den Torso, den Laokoon und den Fechter gewöhnlich ins 1. Jahrhundert v. Chr. Trotz aller auch thematisch bedingten Unterschiede betrachtet Winckelmann die vier Statuen als untereinander irgendwie verbunden, und entsprechend würdigt er sie gemeinsam: Im Apollon und im Torso sei ein hohes Ideal als solches gestaltet, im Laokoon erscheine eine durch das Ideal gesteigerte und verschönte Natur, der Fechter dagegen zeige nur die natürliche Schönheit eines reifen menschlichen Körpers.

Auf eine genaue Datierung kommt es bei allen vier Statuen offenbar nicht an. Sie stehen außerhalb, oder besser: oberhalb der profanen Chronologie der Kunstgeschichte. Sie verkörpern auf je verschiedene Weise ein zeitloses, zeitlos gültiges Ideal, das zwar nur auf griechischen Boden und innerhalb der griechischen Gesellschaft geschaffen werden konnte, das sich aber gegenüber seinem Ursprung verselbständigt hat. Es ist damit auch in andere Verhältnisse übertragbar, kann nachgeahmt werden. Derartige Meisterwerke glänzen wie Solitäre. Sie sind aber auch Teil der Geschichte; in ihnen kristallisiert sich gleichsam, was – nach Winckelmann – die Leistung und die Vorbildlichkeit der griechischen Kunst ausmacht.

106 GK1, 391–392; GK2, 813–814 (Schriften und Nachlaß 4, 1, 778. 781).
107 Paris, Louvre Ma 527. Denkmälerkatalog 259–260 Nr. 570. GK1, 391–392; GK2, 814 (Schriften und Nachlaß 4, 1, 778. 781).

X

Historie und Norm, stilkritische Analyse und ästhetische Theorie stehen in Winckelmanns Bild der griechischen Kunst aber nur scheinbar unverbunden nebeneinander; tatsächlich überkreuzen sie sich. Ebenso bleiben Winckelmanns Streben nach wissenschaftlicher Erkenntnis und sein Einsatz für die Verbesserung der künstlerischen Praxis aufeinander bezogen.

Vor allem aber hat Winckelmann Kunst und allgemeine Geschichte eng miteinander verknüpft. Das konnte, wie wir gesehen haben, nur bedingt gelingen: Es fehlten die griechischen Originalwerke, die erst spätere Ausgrabungen ans Licht brachten, und die Stilkritik, Winckelmanns eigene Erfindung, stand methodisch ganz am Anfang.

Zu erforschen jedoch, wie Kunst und Kunstproduktion geschichtliche, gesellschaftliche Prozesse reflektieren oder durch sie bestimmt werden, das wurde von der Klassischen Archäologie oft vernachlässigt, gilt jedoch seit einiger Zeit wieder als eine wichtige Aufgabe. Bei der Lösung dieser Aufgabe können wir auf die grundlegenden Einsichten Winckelmanns aufbauen: Die Geschichte der Kunst, insbesondere die Geschichte der griechischen Kunst, kann in Perioden untergliedert werden. Diese Perioden kann man miteinander vergleichen, zueinander in Beziehung setzen, sogar als Phasen einer Entwicklung verstehen. Möglich sind solche Erkenntnisse durch die Beobachtung formaler Eigenheiten, also durch Stilkritik. Mit dem Instrument des Stils lassen sich auch Querverbindungen zwischen den Kunstgattungen herstellen, etwa zwischen Großskulpturen und Münzbildern. Der Wandel des Zeitstils schließlich kann Indikator gesellschaftlicher Veränderungen sein.

Voraussetzung von allem ist die kritische Vorlage des archäologischen Befundes. Zu ihr gehört die genaue Beschreibung auch kleiner Details, aber auch Beschreibungen, die – wie Winckelmann es nennt – ‚auf das Ideal‘ zielen, also das Ganze eines Werks, seine inhaltliche und formale Gesamtaussage zu erfassen suchen. Unerlässlich ist schließlich die kompetente Berücksichtigung literarischer und epigraphischer Quellen.

‚Nachahmung der griechischen Wercke‘ ist eine Forderung, die Winckelmann nicht erfunden, aber neu begründet und zu einem Erfolg gemacht hat. Seine These, dass politische Freiheit die Voraussetzung für die Blüte der griechischen Kunst gewesen sei und überhaupt die Blüte jeder Kunst von ihr abhänge, wurde aber oft vergessen, relativiert oder banalisiert. Denn sie enthält Sprengstoff und führt zu

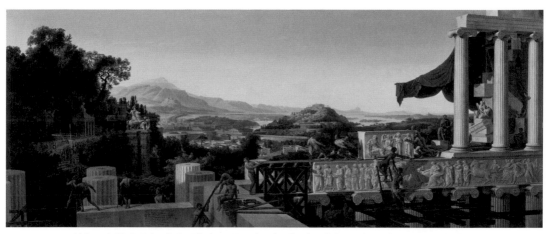

Abb. 14: K. F. Schinkel, „Blick in Griechenlands Blüte" (Kopie), Berlin, Nationalgalerie

einer Utopie: Nimmt man sie ernst, dann kann eine wirkliche Nachahmung der Griechen in der Kunst nur gelingen, wenn die gesellschaftlichen Verhältnisse sich entsprechend ändern. Im revolutionären Frankreich wurde Winckelmann daher sehr geschätzt – im gleichzeitigen Deutschland wurden die politischen Aspekte seiner Kunstgeschichte gewöhnlich ausgeblendet.[108]

Ob man Winckelmanns Bild der Griechen und ihrer Kunst politisch oder unpolitisch rezipierte – in beiden Fällen betrieb man eine unhistorische Idealisierung. Eine Idealisierung mit nachhaltiger und keineswegs nur negativer Wirkung in Gesellschaft und Wissenschaft. Eine Wirkung, die hinausreichte auch über die Epoche des sog. Klassizismus, in der Karl Friedrich Schinkel seinen „Blick in Griechenlands Blüte" in einem Gemälde schilderte, das in einer zeitgenössischen Kopie erhalten ist (Abb. 14):[109] Im Vordergrund sehen wir, wie Kunst, wie Architektur

108 Zur Rezeption von Winckelmanns Thesen: Handbuch 267–278 (Harald Tausch). Zur ‚Freiheits'-Diskussion: Borbein, Osterkamp (Hrsg.), Kunst und Freiheit (wie Anm. 23).

109 Die 1836 von Wilhelm Ahlborn gemalte Kopie befindet sich in den Staatlichen Museen zu Berlin, Nationalgalerie (Inv. NG 2/54): Helmut Börsch-Supan in: Willmuth Arenhövel (Hrsg.), Berlin und die Antike. Katalog (Berlin 1979) 127–129 Nr. 195; Adrian von Buttlar in: Reinhold Baumstark (Hrsg.), Das neue Hellas. Griechen und Bayern zur Zeit Ludwigs I. (Ausstellungskat. München 1999) 533–534 Nr. 400; Andreas Haus, Karl Friedrich Schinkel als Künstler (Berlin 2001) 243–253 Abb. 257. 258. 262. 264. 266 Taf. VIII. X.

35

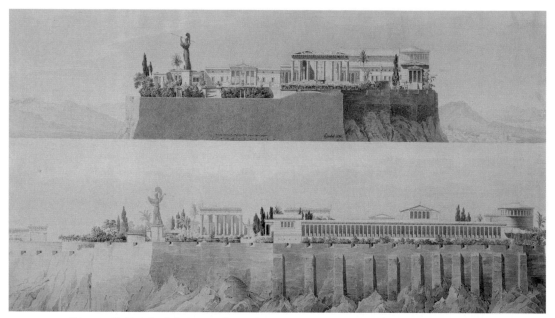

Abb. 15: K. F. Schinkel, Entwurf einer königlichen Residenz auf der Akropolis, München, Staatliche Graphische Sammlung

von Handwerkern produziert wird, die, wenig bekleidet, ihre gut ausgebildeten Körper in ausgesuchten Posen zeigen. Erbaut wird ein Tempel, sein Fries gleicht dem Fries des Parthenon. Weitere Bauten und Skulpturen besetzen in großer Zahl die ‚schöne‘, formenreiche Landschaft unter einem weiten, günstigen Himmel. Ein Griechenland, gesehen mit den Augen Winckelmanns. Schinkels Bild entstand 1825, zu einer Zeit, in der der Kampf der neuzeitlichen Griechen um politische Selbständigkeit, um Freiheit, überall in Europa ein aktuelles Thema war. Darauf spielt an die griechische Inschrift, die Schinkel auf die Innenwand einer Ante des Tempels (vorn, links unten) setzte: Es sind Verse aus einem von Aristoteles verfassten Loblied auf die „Arete“, die Tapferkeit der in Kriegen Gefallenen.[110]

110 Aristoteles fr. 5: Ernestus Diehl (Hrsg.), Anthologia Lyrica Graeca[3] fasc. 1 (Leipzig 1954) 117–119.

Mit seinem utopischen Plan einer Königsresidenz auf der Athener Akropolis (Abb. 15) hat Schinkel sich 1834 für das neue Griechenland engagiert.[111] Die Reste der klassischen Tempel sind eingebunden in den neuen Kontext und zugleich als Zeugen einer großen Vergangenheit deutlich herausgestellt. Die kolossale Bronze einer Athena Promachos soll – nach Schinkel – an die alten Perserkriege und die neu errungene Freiheit gemeinsam erinnern. Der neuzeitliche Freiheitskampf der Griechen hätte Winckelmann gefallen. Seine Überzeugung von der den Griechen angeborenen Freiheitsliebe hätte er hier bestätigt finden können. Die Bereitschaft der europäischen Großmächte, die Unabhängigkeit Griechenlands schließlich anzuerkennen, konnte sich auf einen breiten gesellschaftlichen Konsens stützen – etwa auf die Bewegung des Philhellenismus, die ein Bild der Griechen und ihrer Kunst verbreitete, das Winckelmann vorgeprägt hatte.

111 Adrian von Buttlar in: Baumstark (wie Anm. 109) 91–96 Abb. 1–6; Haus (wie Anm. 109) 324–331 Abb. 377. 383. 384.

Abbildungsnachweise

Abb. 1: Digitalisat UB Heidelberg (public domain).

Abb. 2: Digitalisat UB Heidelberg (public domain).

Abb. 3: P. M. Paciaudi, Monumenta Peloponnesia II (Roma 1761) Abb. S. 51.

Abb. 4: Münzkabinett der Staatlichen Museen zu Berlin, 18200135 (L.-J. Lübke).

Abb. 5: Münzkabinett der Staatlichen Museen zu Berlin, 18205283 (D. Sonnenwald).

Abb. 6: Münzkabinett der Staatlichen Museen zu Berlin, 18205401 (D. Sonnenwald).

Abb. 7: Münzkabinett der Staatlichen Museen zu Berlin, 18215968 (D. Sonnenwald).

Abb. 8: Adolf Furtwängler, Meisterwerke der griechischen Plastik (Leipzig/Berlin 1893) 112 Abb. 19.

Abb. 9: Photo Hans R. Goette.

Abb. 10–13: Abguss-Sammlung des Archäologischen Instituts der Georg-August-Universität Göttingen (Stephan Eckart).

Abb. 14–15: Wikimedia commons (public domain).

Abkürzungen

Denkmälerkatalog

Johann Joachim Winckelmann, Geschichte der Kunst des Alterthums. Katalog der antiken Denkmäler, hrsg. von Adolf H. Borbein, Thomas W. Gaehtgens, Johannes Irmscher und Max Kunze, bearbeitet von Mathias R. Hofter, Axel Rügler und Adolf H. Borbein mit Beiträgen von Brigitte Kuhn-Forte und Nikolaus Tacke (J. J. Winckelmann, Schriften und Nachlaß 4, 2, Mainz 2006).

GK1, GK2

Johann Joachim Winckelmann, Geschichte der Kunst des Alterthums. Text: Erste Auflage Dresden 1764. Zweite Auflage Wien 1776, hrsg. von Adolf H. Borbein, Thomas W. Gaehtgens, Johannes Irmscher und Max Kunze (J. J. Winckelmann, Schriften und Nachaß 4, 1, Mainz 2002).[zitiert werden die Seiten der ersten (GK1) und der zweiten (GK2) Auflage sowie die Seiten der neuen Edition (Schriften und Nachlaß 4, 1)].

Handbuch

Martin Disselkamp, Fausto Testa (Hrsg.), Winckelmann-Handbuch. Leben – Werk – Wirkung (Stuttgart 2017).